暨南大学本科教材资助项目（普通教材资助项目）

U0122380

岭南风情

花鸟画技法

当代岭南名家技法丛书

草虫篇

陈天硕 编著

SPM 南方传媒 | 岭南美术出版社

中国·广州

图书在版编目（CIP）数据

岭南风情：花鸟画技法．草虫篇 / 陈天硕编著．— 广州：岭南美术出版社，2023.10
（当代岭南名家技法丛书）
ISBN 978-7-5362-7588-1

Ⅰ．①岭…　Ⅱ．①陈…　Ⅲ．①草虫画—国画技法
Ⅳ．① J212

中国版本图书馆 CIP 数据核字（2022）第 207411 号

责任编辑：刘　音
责任技编：谢　芸

封面题字：陈永康
装帧设计：李　凤

岭 南 风 情 花鸟画技法 草虫篇

LINGNAN FENGQING　HUANIAOHUA JIFA　CAOCHONG PIAN

出版、总发行：岭南美术出版社（网址：www.lnysw.net）
　　　　　　　（广州市天河区海安路 19 号 14 楼　邮编：510627）
经　　　销：全国新华书店
印　　　刷：佛山市金华彩印刷有限公司
版　　　次：2023 年 10 月第 1 版
印　　　次：2023 年 10 月第 1 次印刷
开　　　本：889 mm×1194 mm　1/16
印　　　张：4.5
字　　　数：47 千字
印　　　数：1—800 册
ISBN 978-7-5362-7588-1

定　　　价：78.00 元

目录

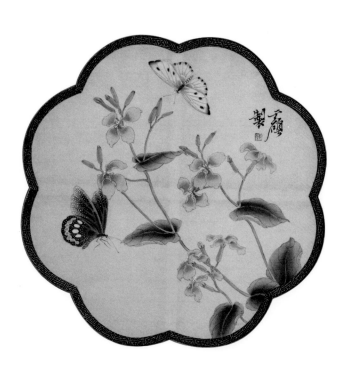

毕业于广州美术学院国画系，获美术学硕士学位，师从方楚雄教授

现为暨南大学艺术学院美术系主任，副教授，硕士研究生导师

广东省青年美术家协会花鸟画艺委会主任

广东省美术家协会会员

广东省中国画学会理事

广州市美术家协会花鸟画艺委会副主任

2019 年中国美术学院访问学者

概述

　　草虫泛指草木间的昆虫。草虫的种类繁多，但历代画家喜欢绘画的主要有蝴蝶、蚱蜢、蜜蜂、螳螂、蟋蟀等。画学中把蜘蛛也列在草虫类，但蜘蛛不是昆虫，它属于节肢动物。所以画学中草虫的涉及面很广，如甲壳类、软体类、爬虫类、两栖类和各种鱼类，都是草虫画创作的题材。

　　草虫画是中国花鸟画的主要组成部分之一，中国花鸟画在唐代发展成为独立画科，但草虫的形象很早就已出现在中国美术作品中了。在商周时期的青铜器纹饰中已有蝉的形象出现。三国时期，文献记录了孙吴画家曹不兴作屏风画时"误落笔点素，因就以作蝇"，以至"权（孙权）以为生蝇，举手弹之"的故事。可见当时画家已能较写实地表现细微的草虫了。到了唐代，花鸟画发展成为独立的画科，涉及到草虫绘画的画家也较多。如边鸾所画"草木、蜂蝶、雀、蝉，并居妙品"，滕昌祐"工画花鸟、蝉蝶"，李逖画昆虫，卫宪"画蜂、蝶"等。但由于时代渺远，这些画家的草虫作品真迹早已湮灭无闻。北宋末年，《宣和画谱》正式在"蔬果"大类下专设"草虫"一类，草虫画从花鸟画科中独立而成为专业画种。流传作品有《写生蛱蝶图》（赵昌）、《葡萄草虫图》（林椿）、《蟋斯绵瓞图》（韩佑）、《嘉禾草虫图》（吴炳）等，从这些作品中可感受到画家对草虫观察细致，表现入微，讲究法度，技艺精妙。元明时期，草虫绘画呈现从细致写实向逸笔写意过渡的趋势，画面中增加了野逸的审美趣味。如明代孙隆的《花鸟草虫图》、郭诩的《青蛙草蝶图》、陈淳的《墨花图册》中的草虫表现技法，多以没骨法点画而成，

自成天趣。清代草虫画法延续了明代以来的发展趋势，代表性的画家有牟义、华喦、李鱓、高其佩、任伯年、万冈等。清末广东画家居巢、居廉创"撞水""撞粉"法，并将该技法运用于草虫画，拓展了草虫画的表现形式。近现代齐白石的草虫画又成另一高峰，他既能画极其精细的工笔草虫，也能表现寥寥数笔的写意草虫。前者形象生动、栩栩如生，后者洒脱逸致、精简传神。其绘制的草虫造型古朴，设色雅致。

要画好草虫画是不容易的。建议临习者先从工笔入手，首先进行一定数量的临摹，临摹要选优质范本，可从历代经典名作中选取，继而观察现实中的草虫，通过写生记录它们的种种形态，并把它们各部分结构、比例、颜色、质感等加以强化记忆。工笔草虫要画得准、画得细，但也不像绘制标本那样面面俱到。绘画要有取舍，一些太烦琐的草虫纹理和色彩是不宜入画的，所以要多总结吸收前人的技法经验，用线要结合草虫的结构和质感，或刚或柔、或缓或速、或重或轻。染色要结合用笔，注意轻快松灵，不宜渲染过度，要保持色彩的通透感。

掌握了草虫的工笔细致画法之后，再进行写意表现时，就能成竹在胸。写意草虫要把握物体主要的动态结构、色彩关系，用笔简练准确，一笔一个结构，干净利落，不宜太多复笔。

描绘草虫时，还要了解各种草虫的生活习性，不同的草虫配以相适应的花果植物和季节生活场景，才能使画面合于自然又富于诗意。

一、草虫技法

草虫结构图一

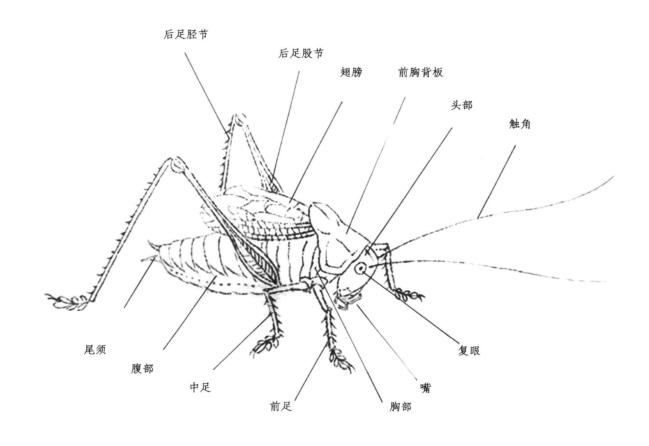

图一　蝗虫的结构图

后足胫节

后足股节

翅膀　　前胸背板

头部

触角

复眼

嘴

胸部

前足

中足

腹部

尾须

蝗虫的结构特点：

腹部柔软分层，足分前足（双）、中足（双）、后足（双），尖锐带刺，分股节与胫节运动，翅部较短，触角长，前胸背板较硬。

草虫结构图二

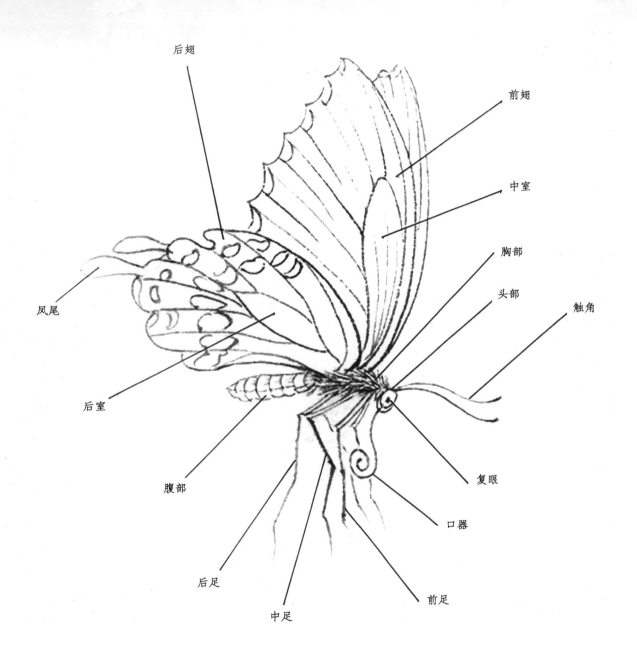

后翅

前翅

中室

胸部

头部

触角

凤尾

后室

复眼

腹部

口器

后足

前足

中足

图二　蝴蝶的结构图

蝴蝶的结构特点：

触角端部加粗，翅宽大，停歇时翅竖立于背上。蝶类的触角为棒形，触角端部各节粗壮，成棒槌状。躯干和翅被扁平的鳞状毛覆盖。腹部瘦长。

草虫扇面画示范

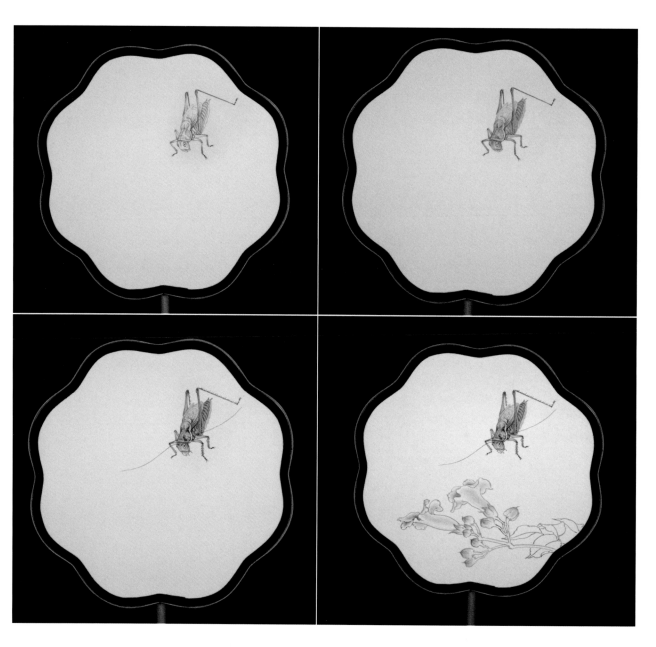

步骤 1-4

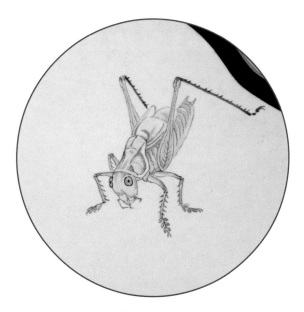

草虫局部刻画

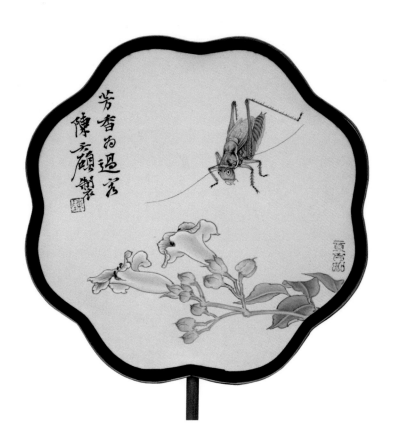

成稿

蝉

造型与笔法：

蝉头部宽而短，触角短小，复眼不大，位于头部两侧且分得很开。蝉的腹部呈长锥形，有多个腹节。蝉有大小两对翅，相当发达，多为透明或半透明，上面有明显的翅脉。勾翅时用笔根据主次、前后、虚实等关系，分出粗细和浓淡表现。

设色技巧：

蝉的颜色以黑色最为常见，也有绿色和褐色的。画黑蝉时要注意留出结构间的空隙，忌黑成一团结构不分。画蝉翅膀时最重要的是表现出透明感，齐白石能表现出在一层或两层翅膀下蝉腹部的不同透明感。

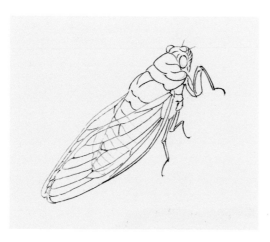

图1　用勾线笔勾勒出蝉的轮廓和结构关系。注意蝉的躯体和足都有硬的外壳，用笔要稳而挺拔。被翅膀盖住的身体部分需用较淡的墨来勾勒。

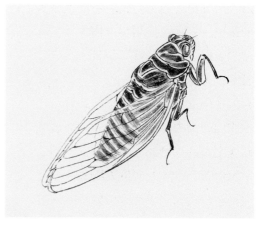

图2　用淡墨对蝉的各部分进行染色，注意留出结构间的空白。被翅膀盖住的身体部分要淡于没被盖住的部分。

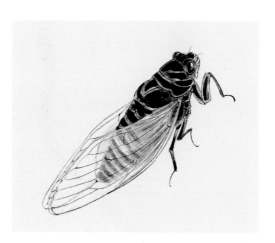

图3　把重色的部分用浓墨继续染，注意墨色不能太平实，要有用笔，可结合一些枯笔表现出虚实的效果。

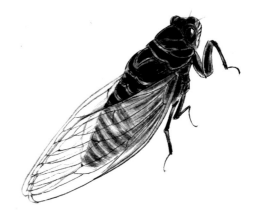

图4　用赭石调淡墨轻轻平染蝉的头部、腹部和足部，减少突兀的色差感。最后用浅藤黄和三绿染翅膀的边缘。

〔习性特征〕足部强壮，刺吸式口器，常寄生于树枝梢取树之汁液。有变色蜕皮生理特征。

范画创意：

花鸟画自古以来，有着一定的寓意和象征意义。如牡丹代表富贵，松树寓意长寿，一对白头鹎有夫妻白头偕老的意思。草虫画也是如此，如古人认为蝉只饮露水和树汁，又出淤泥而不染，象征着圣洁、纯真、清高。《诗经·周南·螽斯》中便有"螽斯羽，诜诜兮。宜尔子孙，振振兮。"可见古人认为螽斯多子，是多育的象征，以之寄托对种族繁衍的渴望。蝴蝶不但有爱情的象征，而且与猫画在一图之中，可取"猫蝶"与"耄耋"谐音，表达对长寿的向往与追求。

草虫在画面中的出现，往往起到点睛的作用。轻盈灵巧的小草虫，能赋予画作更多的趣味和生机。因此，画面中配合不同的植物，应配搭哪种草虫，根据构图关系草虫在画面的位置和方向、赋色的方法等，都需要画家有一定的审美素养和绘画实践经验，才能整体把控达到好的效果。草虫作为画面主体，范画中顺势而为，依构图取势。上幅为横构图，蝉体以正面刻画细部；下幅为竖构图，突出蝉体侧身的透明羽翼及向树上攀爬的动态。树干则作写意处理，衬托画面主体。

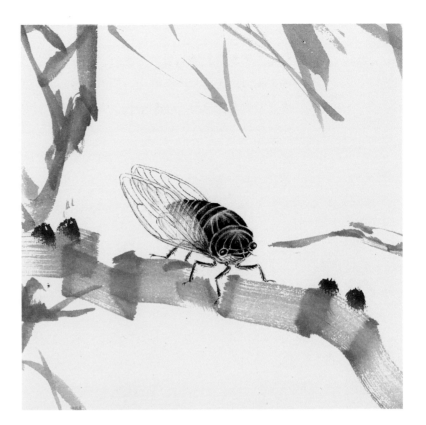

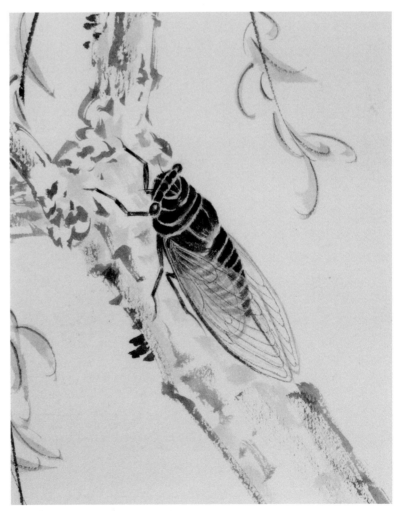

造型与笔法:

花鸟画中蝴蝶的表现姿态一般分为正面、侧面、背面三种。前后翅各一对的绘画，对蝴蝶动态的生动表现尤为重要。在表现背面时，蝶的前翅在上，后翅在下，在表现正面时则相反。蝴蝶翅膀上翅脉有一定的规律，画者应有一定的了解，翅脉的用笔不可太粗太重。画蝴蝶用笔要细而不弱，下笔需肯定、准确。

设色技巧:

自然界中的蝴蝶种类繁多，有些适合入画，有些色彩太复杂不宜入画，画者应有所选择。在蝴蝶的设色方面，根据画面的主题和立意，一般不宜太浓艳花俏，也不宜染色过多、过厚，以防有脏、闷、不透明之感。在写生及创作蝴蝶画之前，应多研究历代名家的设色技巧。

 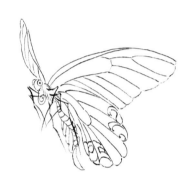 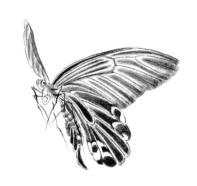

图1 用描笔依次画出头、胸、腹三个部分，再加上喙和足。画漩涡形的喙时用笔注意要稳而柔，有高古游丝描之意。画足注意根据关节结构，用笔有轻重提按表现。

图2 勾出翅膀的形状及斑纹。注意蝴蝶的腹面是后翅在上面，前翅在下面的关系。勾线时应先勾后翅，再勾前翅。

图3 用墨由淡到深，染出各部分结构关系。翅膀上的条状斑纹和腹部节状，均要细致留出空白，并注意画面的浓淡、虚实关系。

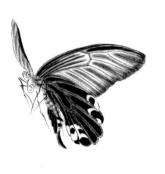 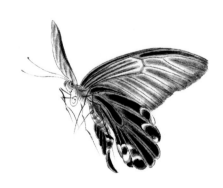

图4 用较浓重墨色把后翅染深，与前翅形成深浅区别。辅以淡墨平染，把后翅条状斑纹的空白处染灰，使后翅形成整体的效果。

图5 用白色平染后翅的几块斑纹，待干后用朱砂染边缘。用赭石调淡墨轻染头、胸、腹等处。

〔习性特征〕凤蝶善于飞行。许多蝴蝶会模仿那种看起来不显眼的凤蝶颜色或图案花纹以保护自己。

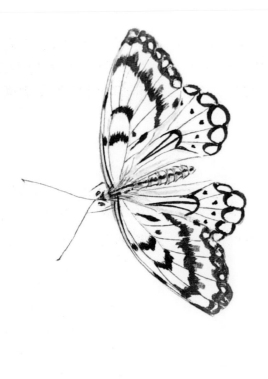

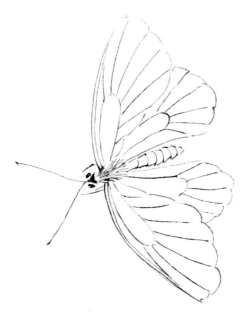

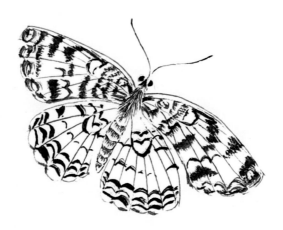

图 6 蝴蝶的绘画基本步骤图

造型与笔法：

蝗虫与蝈蝈的形态相近，画法类同。蝗虫与蝈蝈同为平头状，蝈蝈腹部较大。蝗虫体型较小，头呈尖状，常以侧面表现蝗虫的姿态。头、胸、腿等处有硬壳，用笔勾勒要挺。腹部、翅膀等处较软，用笔可松一些。蝗虫头上的两根触角较长，行笔要柔中见刚，从里到外一气呵成。

设色技巧：

蝗虫设色以赭石和绿色为主。勾勒定形后，用淡赭色墨轻染出结构关系，再用石绿分层薄染，达到色不碍墨、墨色相映的画面效果。

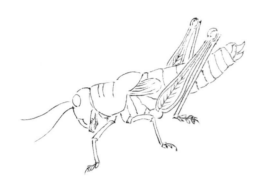

图 1　用勾线笔勾出蝗虫的结构，注意先勾出上层的结构再勾下层的结构。整体用笔不可太紧，以免呆板。

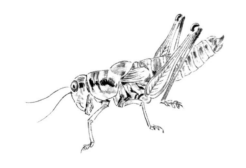

图 2　用淡赭墨染出各结构关系，注意要有用笔和虚实的关系，不可太平。待干后，再用稍重的墨色点画出各部分的纹理，同样注意用笔变化，点画生动。

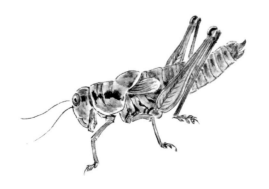

图 3　用淡赭石染底，再分别在各部位染三绿和赭石等色。注意染色不可太多次数，要透而忌平滞。

〔习性特征〕蝗虫，也叫蚱蜢，种类很多，口器坚硬，前翅狭窄而坚韧，后翅宽大而柔软，善于飞行，后肢很发达，善于跳跃。蚱蜢没有集群和迁移的习性，常生活在一个地方，分散在田边、草丛中活动，食禾本科植物，对水稻和豆类农作物有一定的危害。

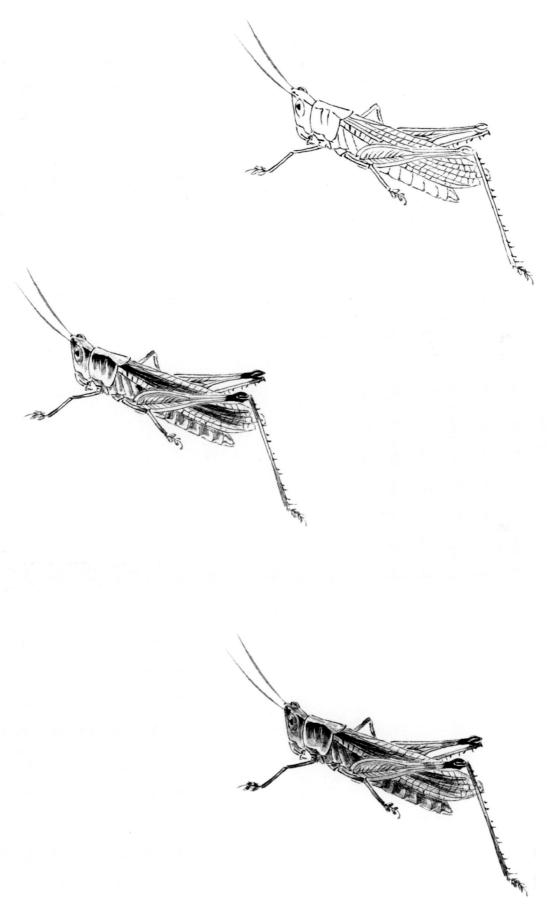

图 4　蚱蜢的绘画基本步骤图

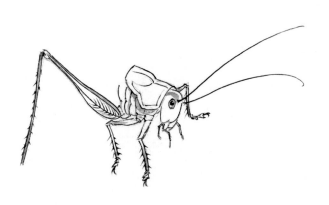

图 1　依次勾出蝈蝈的头、背板、前胸和腿，注意线条的前后交搭穿插关系。

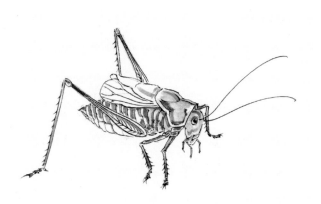

图 2　将蝈蝈的结构勾完整后，用淡墨轻染主要结构的交接处，再以石绿染头部、背板、胸、腿等处。

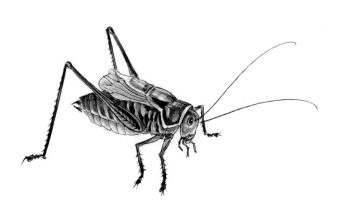

图 3　深入染色完成蝈蝈的表现，注意整体调整色彩和深浅关系。

〔习性特征〕蝈蝈喜栖息于田野或庄稼地，更常栖息于高位的树枝上或向阳的山坡高燥之处。它后肢粗壮，善于跳跃，以植物嫩叶为食。

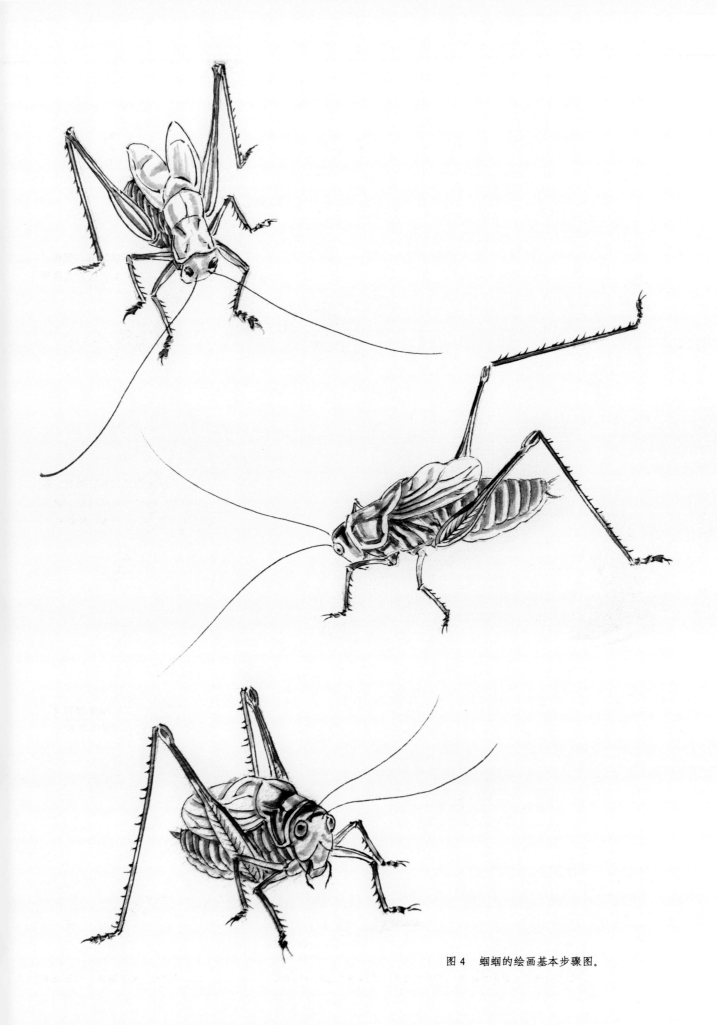

图 4　蝈蝈的绘画基本步骤图。

造型与笔法：

蜜蜂体型较小，勾轮廓的线行笔要更细致。蜜蜂的胸部较圆，尾部成尖锥状。因蜜蜂的翅膀窄长而透明，绘画表现时用墨可浅一些，并注意翅膀和背部的穿插关系。

设色技巧：

蜜蜂的形体小，设色要注意整体协调概括，不可太琐碎。

图1　用墨线勾出蜜蜂的形体，注意先勾出前面的结构。如胸部前面的三足和翅膀，再以弧线勾蜜蜂的胸部。勾翅膀的墨色可以稍浅。用线要注意虚实、轻重等关系。

图2　用淡墨分染蜜蜂的各部位，可以从较深的地方开始染，然后用淡赭墨平染一遍。

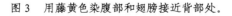

图3　用藤黄色染腹部和翅膀接近背部处。

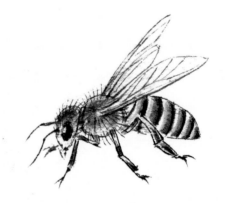

图4　用细线勾出蜜蜂头后和胸背的细毛，然后再整体调整墨色关系。

〔习性特征〕蜜蜂是完全以花（包括花粉和花蜜）为食的昆虫，蜜蜂的采集半径一般在3千米左右。蜜蜂头与胸几乎同样宽，腰部较胸部、腹部纤细。两对膜质翅，前翅大，后翅小，前后翅以翅钩列连锁。

图 5　蜜蜂的绘画基本步骤图

造型与笔法：

蜻蜓的复眼大而饱满，胸部斜列，腹部细长。蜻蜓的前翅和后翅等长，网状翅脉密集而清晰。足部较细，长有小刺。表现蜻蜓时，翅膀最为关键。既要注意翅膀的对称关系，又要顾及透视关系。画好蜻蜓翅膀上的网状翅脉是难点，尤其是在生宣纸上表现时。翅脉墨色太重，会影响翅膀的透明度，太浅又不够清晰。所以要控制好勾翅脉描笔的水分和色度，忌一笔深一笔浅，一笔干一笔湿。

设色技巧：

蜻蜓设色以红色、蓝色、黄黑为多。头部和躯干部分先分染，再统染，翅膀靠近躯干处可用浅色轻染，注意整体效果。

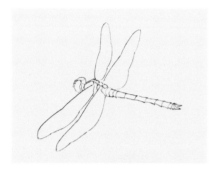

图1　调浓淡适宜的墨色，用勾线笔勾出蜻蜓的结构和翅膀的外形。

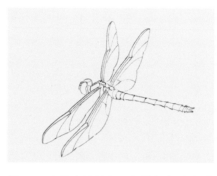

图2　以稍淡的墨色，把蜻蜓翅膀上的大纹理结构勾出。

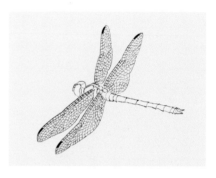

图3　继续把蜻蜓翅膀上的细纹理勾完整，注意勾翅膀上纹理的墨色要均匀统一。用浓墨点画出蜻蜓翅膀近末端部分的翅痣。

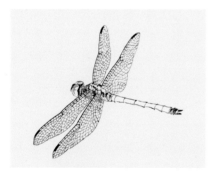

图4　用淡墨由浅到深，染蜻蜓眼睛和身体的结构和纹理。

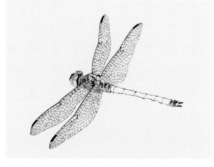

图5　用淡赭石平染蜻蜓的头部、胸部和翅膀末端。

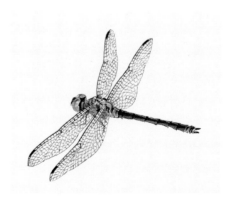

图6　用三青染蜻蜓的头部和胸部，用朱砂和曙红染腹部，最后用淡墨勾出翅膀下隐约可见的足部。

〔习性特征〕蜻蜓是食肉性昆虫，蜻蜓的飞翔力强，捕食功能健全，捕食苍蝇、蚊子、叶蝉、虻蠓类和小型蝶蛾类等多种农林牧业害虫。

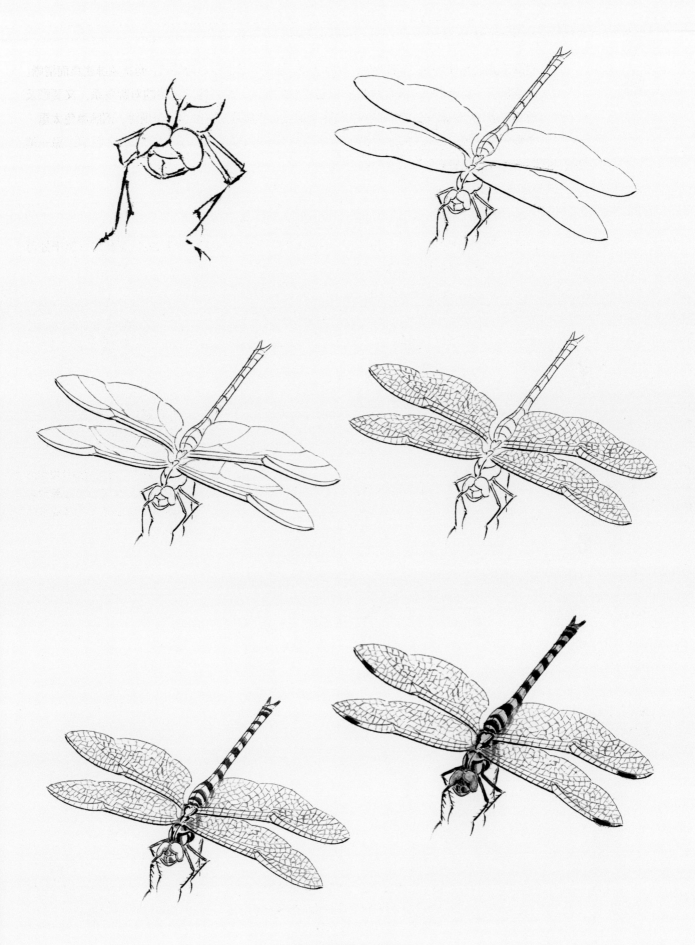

图 7 蜻蜓的绘画基本步骤图

造型与笔法：

螳螂的头部呈三角形，胸部窄长。前足粗壮，似一对镰刀，边有列状尖刺，中足和后足细长。螳螂的头、胸、腹三部分较灵活，前足能伸缩舞动，动态丰富，所以绘画时要主要表现它这几部分的形态特征。勾勒螳螂的线条以高古游丝描为主。触角的线要细而长，柔中见刚，从里往外一笔勾成。

设色技巧：

螳螂的设色分为绿色和赭石两种，有的腹部会呈红色。

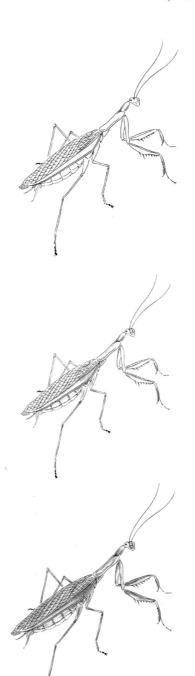

图1　用勾线笔依次勾出螳螂的头、胸、翅膀、腹部、臂、足部、触须等。

图2　用淡墨染出层次，注意虚实关系，使各部分结构明晰起来。

图3　用赭石打底后再上三绿，注意三绿不能一次上太厚，要有深浅关系。用藤黄画眼部、臂和翅边。

〔习性特征〕螳螂为陆栖捕食昆虫（肉食性），螳螂食性挑剔，只捕食活的猎物。头三角形且活动自如，前足腿节和胫节有利刺，胫节镰刀状，前翅皮质，后翅膜质，腹部肥大。

草虫别趣

诗人多识草木虫鱼之性，而画者其
所以豪夺造化，思入妙微，亦诗人
之作也。

 ——〔北宋〕《宣和画谱》

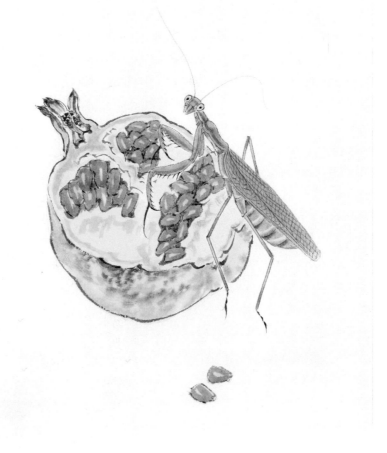

蟋蟀

造型与笔法：

蟋蟀头圆，胸宽，触角细长，后足发达，调宽雄虫有一对尾须。蟋蟀翅膀有明显凹凸花纹的是雄虫，翅纹平直的是雌虫。表现蟋蟀的正面时，要留有它发达的大颚。蟋蟀结构的勾勒以中锋细线为主，头部、背部及翅膀的斑纹可用侧锋干笔顺结构擦出，要见用笔。

设色技巧：

蟋蟀的设色为黄褐色至黑褐色，可勾线后用重墨先画出斑纹，再以淡墨染出结构关系，最后用赭石统染。

图1　用勾线笔描出蟋蟀的整体结构，注意结构间的前后穿插关系。

图2　用小楷笔画出蟋蟀身上的斑纹，注意用笔方向和结构的关系。

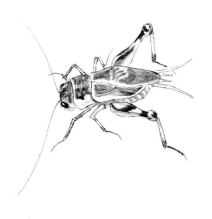 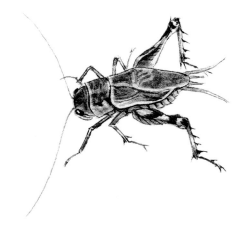

图3　用淡墨分染出蟋蟀的各部分结构关系，注意部分结构之间留出水线。

图4　用赭石分染，调整整体关系。

〔习性特征〕蟋蟀穴居，常栖息于地表上、砖石下、土穴中、草丛间。夜出活动。杂食性，吃各种作物。大颚发达，强于咬斗。后足发达，擅长跳跃。

草虫别趣

古诗人比兴，多取鸟兽草木，而草虫之微细，亦加寓意焉。夫草虫既为诗人所取，画可忽乎哉？考之唐、宋，凡工花卉，未有不善翎毛以及草虫。

——〔清〕王概

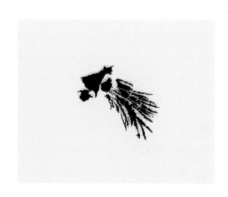

图1　用浓墨依次画出头部、眼睛和胸部。

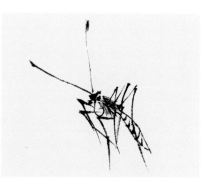

图2　再勾出腹部、腿、触角等部分。注意用笔要有提按虚实之变化。

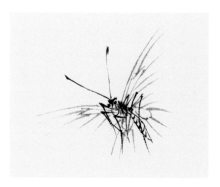

图3　用稍淡墨勾出翅膀的骨骼。注意这只蝴蝶表现的是腹面，后翅在前翅的上面，应先画上面的后翅。

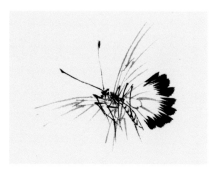

图4　用浓墨铺毫画出蝴蝶后翅的深色边缘。

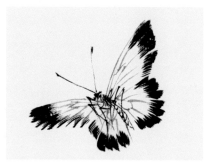

图5　依次把四片翅膀的深色边缘画完整。

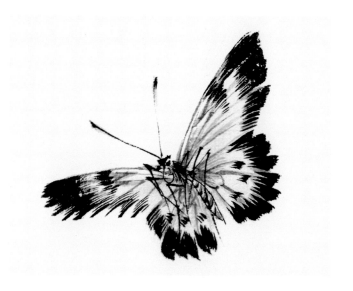

图6　用淡赭石在各结构间染一下，增加画面层次感。

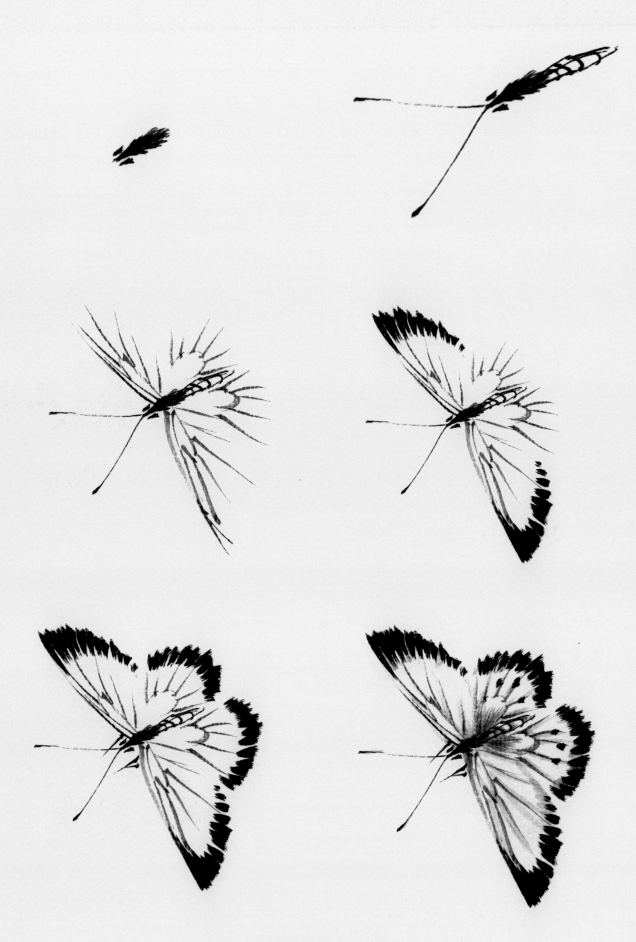

图 7　写意蝴蝶的绘画基本步骤图

图1 用赭石调淡墨画出蝗虫的前胸背板和头部。

图2 依次画出各腿的基节、股节、胫节和跗节。

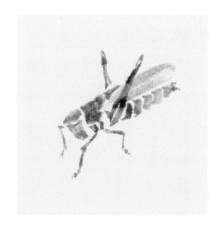

图3 画出后足股节和翅膀、腹部。注意翅膀的用色要淡一些,表现出透明感。

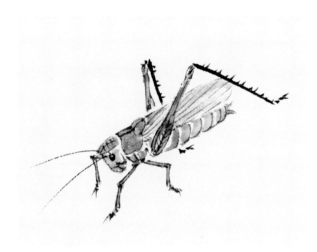

图4 用较深墨色勾出结构线和触角,浓墨点睛和画出后腿胫节、跗节。

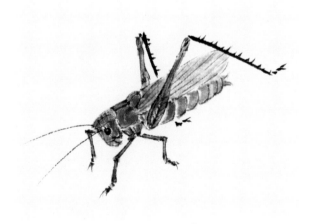

图5 待干后,用三绿画身体各部分和腿,用藤黄轻染翅膀后部。

草虫别趣

北京画院所藏齐白石《庚申日记》（1920 年）五月十九日记载："余十八年前为虫写照，得七八只。今年带来京师，请樊山先生题记。由此人皆见之，所求者无不求画此数虫。"因自嘲云："折扇三十纸一屋，求者苦余虫一只。后人笑我肝肠枯，除却写生一笔无。"

——齐白石《答友》

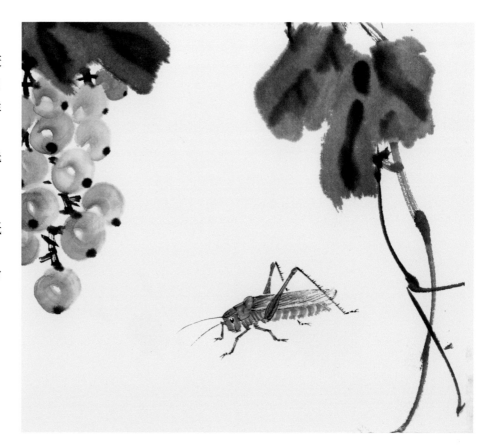

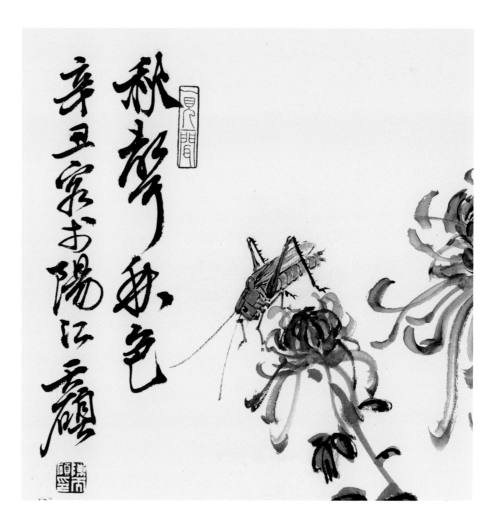

图1　用浓墨画出蜜蜂的胸部。注意用墨需干一点，用笔方向由里向外，画出毛绒的感觉。

图2　继续用浓墨点画出嘴、眼和腿。注意后腿的胫节较粗。

图3　用毛笔先调藤黄，再用笔尖调赭石，由外向内用笔画出蜜蜂的腹部。

图4　再用浓墨勾出蜜蜂腹部的斑纹。

图5　淡墨调藤黄，铺毫由内向外用笔画出两边翅膀，趁湿在靠近胸部处加重一些。注意翅膀是连接在胸部的，外形应画出扇形。

草虫别趣

齐白石绘《草虫册页》（中国美术馆藏）其中一幅《豆荚天牛》有记载："历来画家所谓画人莫画手，余谓画虫之脚亦不易为，非捉虫写生不能有如此之工。"

齐白石常说："作画贵写其生，能得形神俱似即为好矣！"

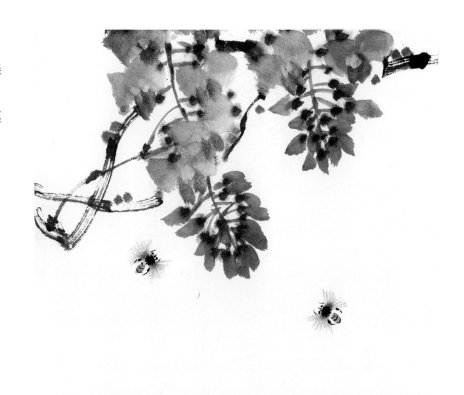

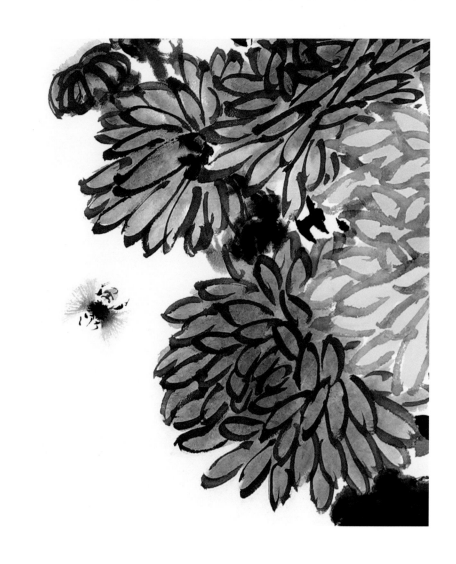

造型与笔法：

蜘蛛是节肢动物门，有4对长足，身体分头胸部和腹部，无触角和翅膀，腹部大而圆，无分节。绘画表现蜘蛛时，应注意它4对长足的方向和透视关系。画蜘蛛网要注意结网的规律，用笔要细，笔中含水量可少一些。

设色技巧：

蜘蛛种类较多，色彩丰富。赋色时可根据画面整体关系，适当调整蜘蛛身上色彩的纯度。

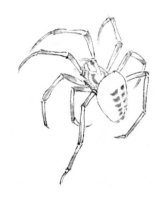

图1　用墨线勾出蜘蛛的形状，然后用淡墨染出各结构关系。

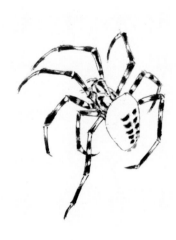

图2　用浓墨画出蜘蛛身体和腿上的斑纹。

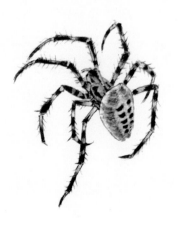

图3　用藤黄和朱磦染蜘蛛的头胸和腿，淡赭墨染腹部，再进行整体调整，最后以细线画腿上的小刺毛。

〔习性特征〕蜘蛛以昆虫为食，它常在不易被破坏的旮旯、树梢、草丛以及昆虫时常出没的地方结出一个八卦形的网。

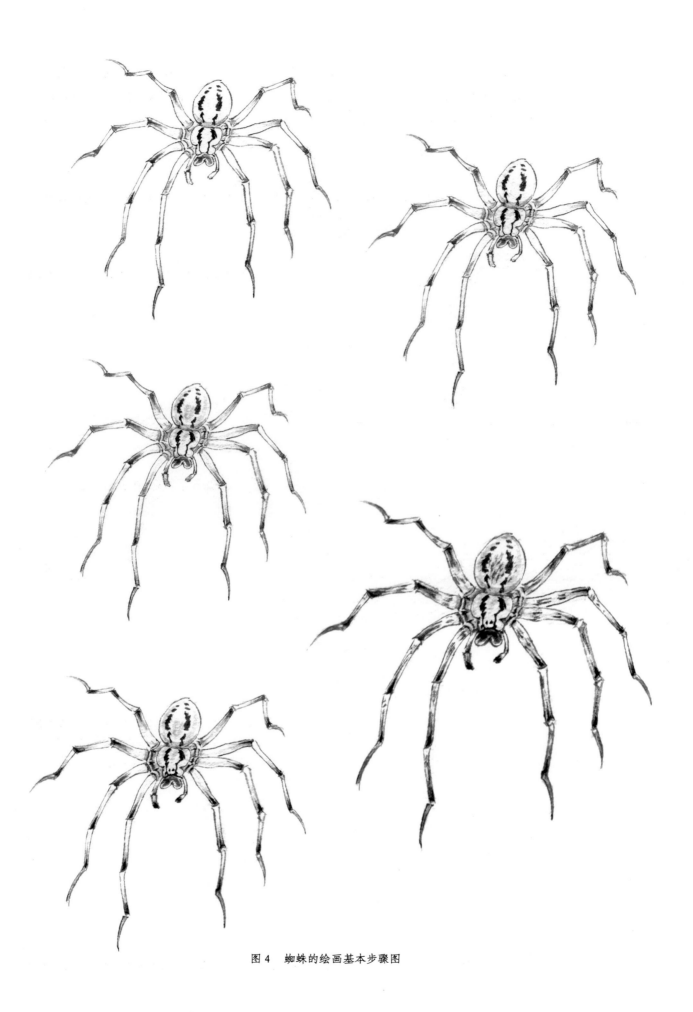

图 4　蜘蛛的绘画基本步骤图

二、草虫经典画作临摹

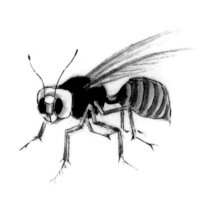

草虫经典画作临摹

中国画的学习一般按照临摹、写生、创作这三个阶段进行。草虫画的学习亦是如此，临摹是首要的一步。草虫画的临摹不应只是直接的仿效，更重要的是一个认识的过程。通过临摹，理解前人的审美观念和笔墨造型规律，达到培养观察、思考、概括能力的目的。草虫画的临摹范本不必专于一家，从宋代到明清的草虫画名家，再到现当代的齐白石、王雪涛、萧朗等的画法，通过对各名家画作的临摹，并从中进行对比、借鉴与学习。

* 草虫经典画作与陈天硕临摹作品

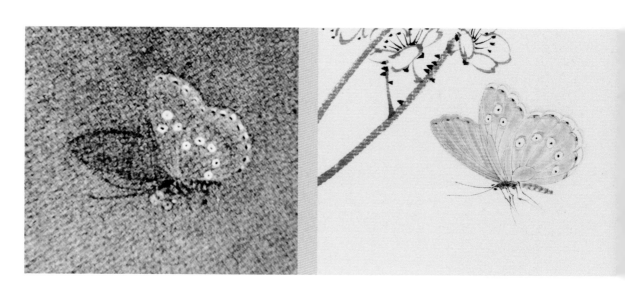

〔宋〕李安忠《暖春蝶戏图》局部与临摹作品

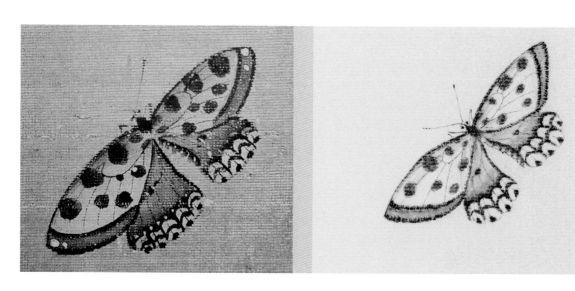

〔宋〕吴炳《嘉禾草虫图》局部与临摹作品

〔宋〕吴炳《嘉禾草虫图》局部与临摹作品

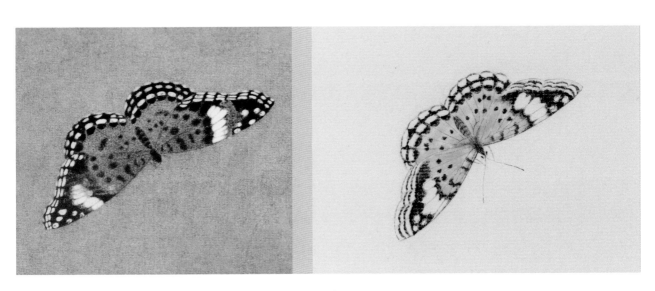

〔宋〕吴炳《嘉禾草虫图》局部与临摹作品

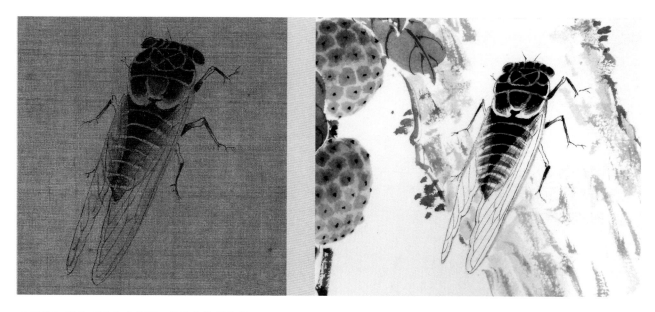

〔五代〕黄筌《写生珍禽图》局部与临摹作品

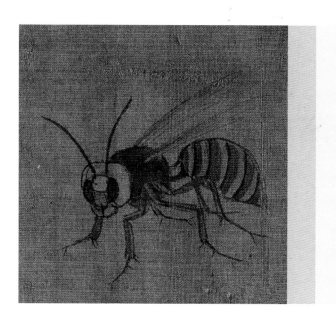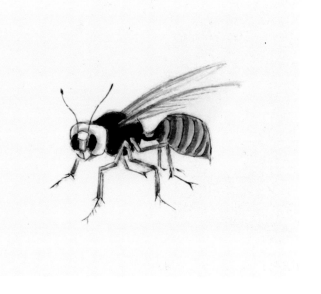

〔五代〕黄筌《写生珍禽图》局部与临摹作品

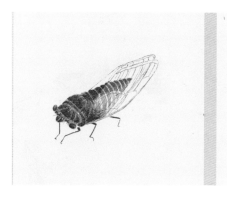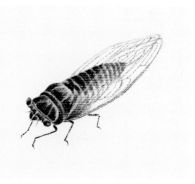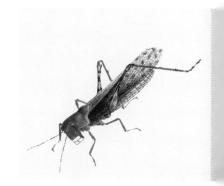

齐白石《蝉》局部与临摹作品　　　　　　　　　　　　　　　　　　　齐白石《蝗虫》局部与临摹作品

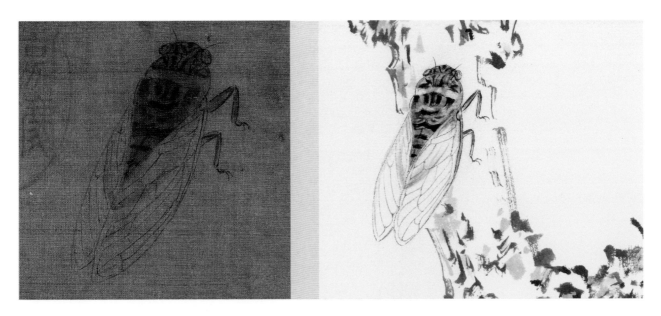

〔五代〕黄筌《写生珍禽图》局部与临摹作品

〔五代〕黄筌《写生珍禽图》局部与临摹作品

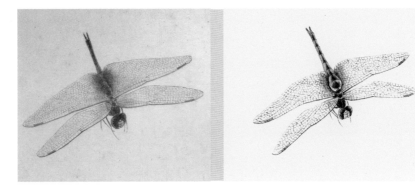

齐白石《蜻蜓》局部与临摹作品

三、作品赏鉴

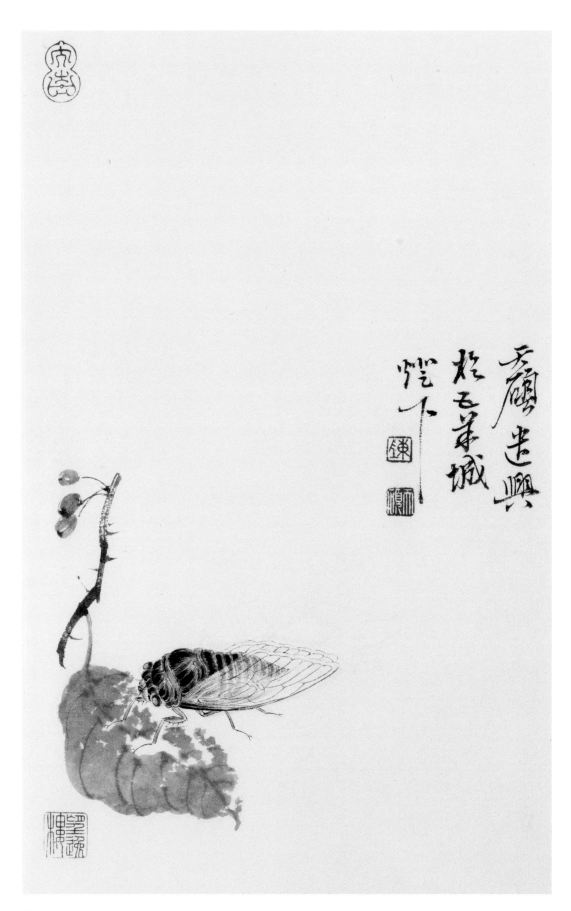

秋蝉　28cm×18cm

意境要义：构图空灵有致，突出趣味画境。

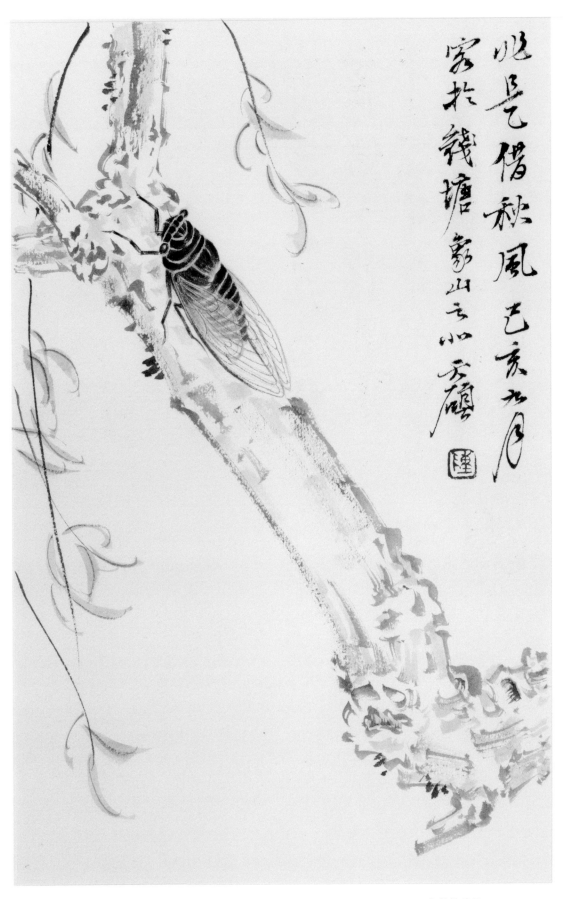

非是借秋风　　33cm×18cm

意境要义：以树勾画衬托草虫主体，着色轻雅，怡趣跃然纸上。

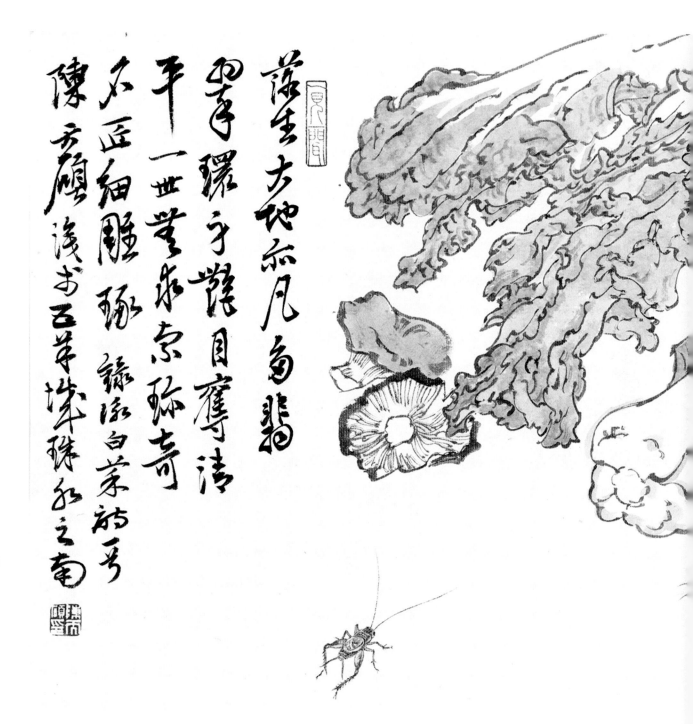

落墨大地忽凡鸟翡翠争环子憬目攫清平一世华采忘孤寄不匠细雕孤绦泷白茶菜芴方陈方顾浅书五草珠珠和之南

清白为本　　33cm×66cm

意境要义：宽幅构图，在主体物错落摆放之中有草虫点缀其间，草虫多变的动态为画面带来盎然的生机趣味。整体色调清新，草虫勾勒精细入微，留白的处理让画面延伸了想象的空间。

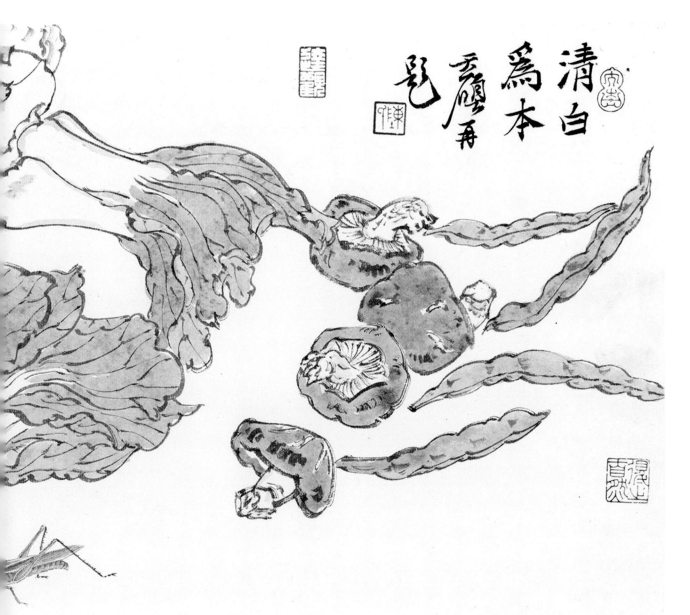

清白爲本

云廬再乩

41

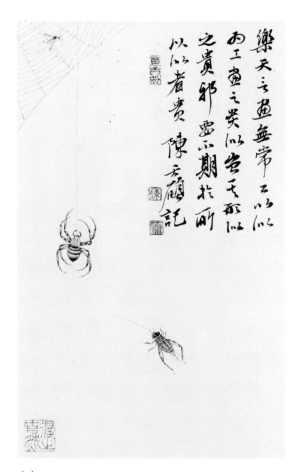

樂天之畫無常之似似
而工畫之與似當毛髭似
之貴邪密不期於肖
以似者貴 陳云頌記

虫趣　28cm×18cm

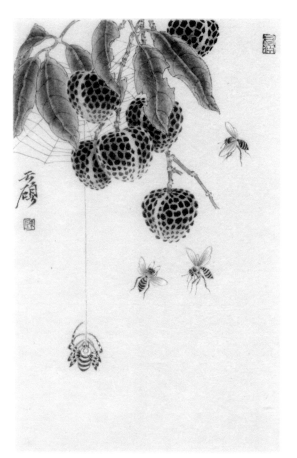

荔熟时节　28cm×18cm

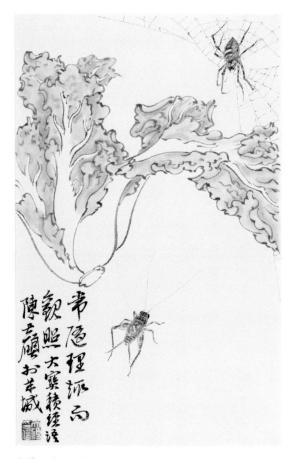

常隱理派而
觀照大寒積經涩
陳云頌於羊城

白菜双虫　28cm×18cm

意境要义：蜜蜂、蜘蛛与瓜果、青蔬形成
动静的对比，在画面的呈现上结合了草虫
的生活习性加以创意组合，用工笔记录下
生活中别有生趣的动态瞬间。

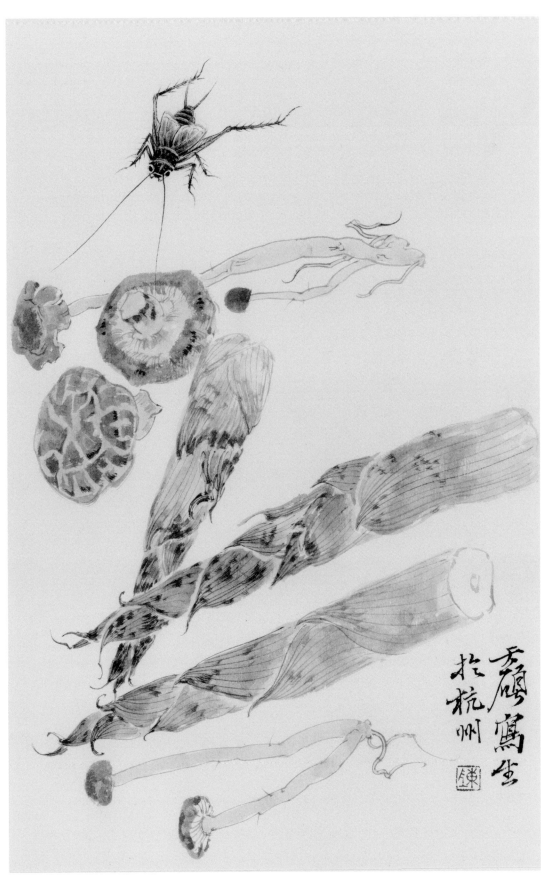

农家清味　28cm × 18cm

意境要义：农家的野生植物造型自然，笔意拙朴，组合成意趣性的穿插和构图。

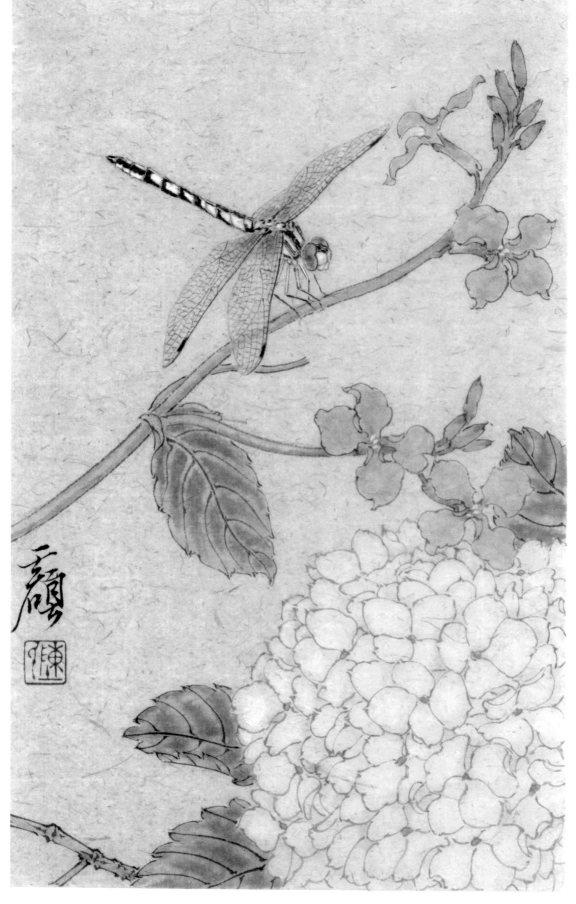

绣球、蜻蜓　28cm×18cm

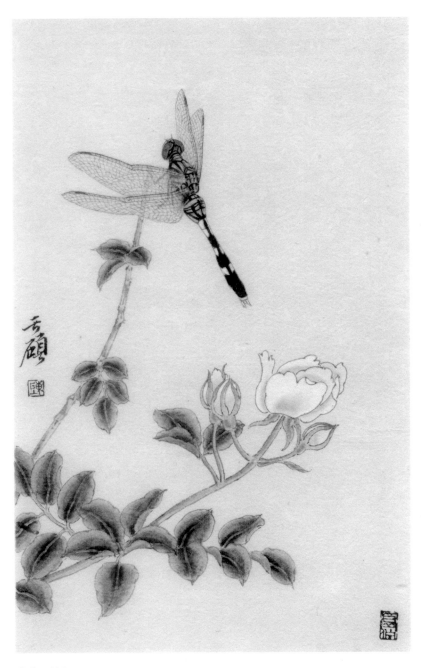

茉莉、蜻蜓　28cm×18cm

意境要义：蜻蜓常与花草组合成画面，两者的姿态与主次衬托
关系形成呼应与对比，构图上反复推敲才能立意出新。整体把
握色彩的协调与层次变化，用笔表现出蜻蜓特有的结构特点与
质感。

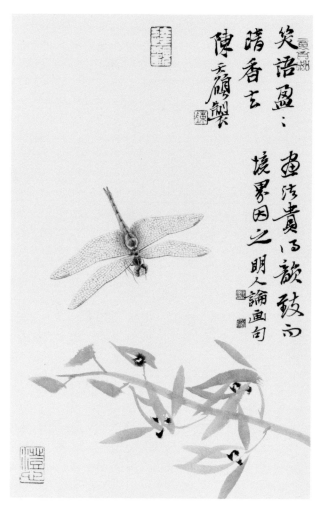

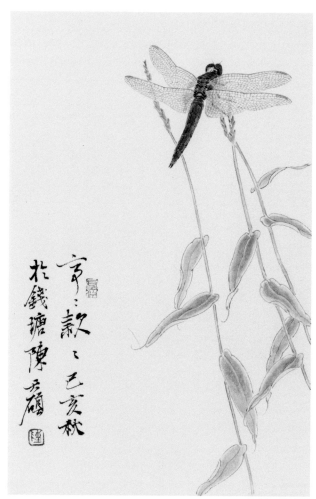

笑语盈盈暗香去　28cm×18cm

亭亭款款　28cm×18cm

意境要义：同类色调的画面讲究色彩层次的表现与主体烘托处理，对蜻蜓在花间飞动的捕捉在于对物象形态与结构的熟悉度与生活观察。花植取景具有独成画面的意境，不同结构的运笔常在细节中体现韵味。

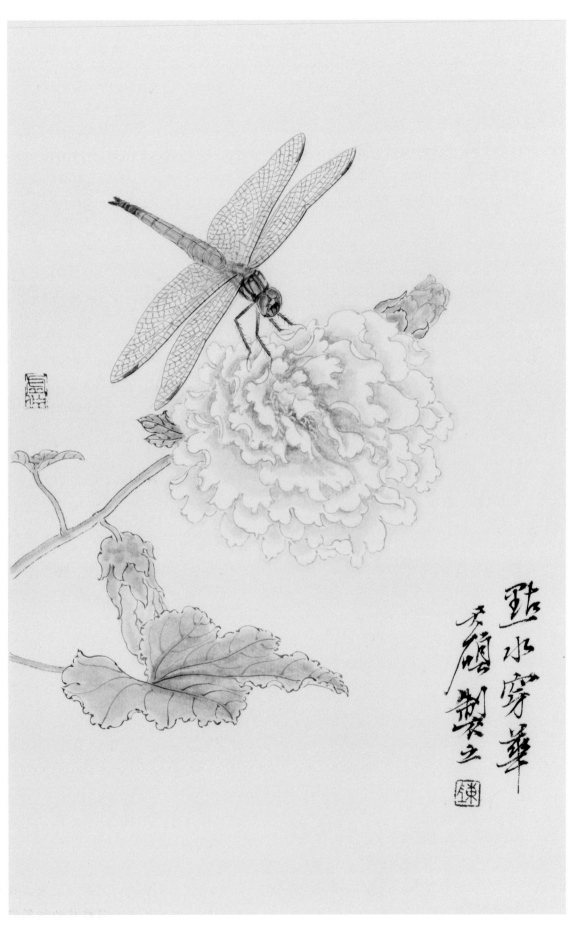

点水穿华　28cm×18cm

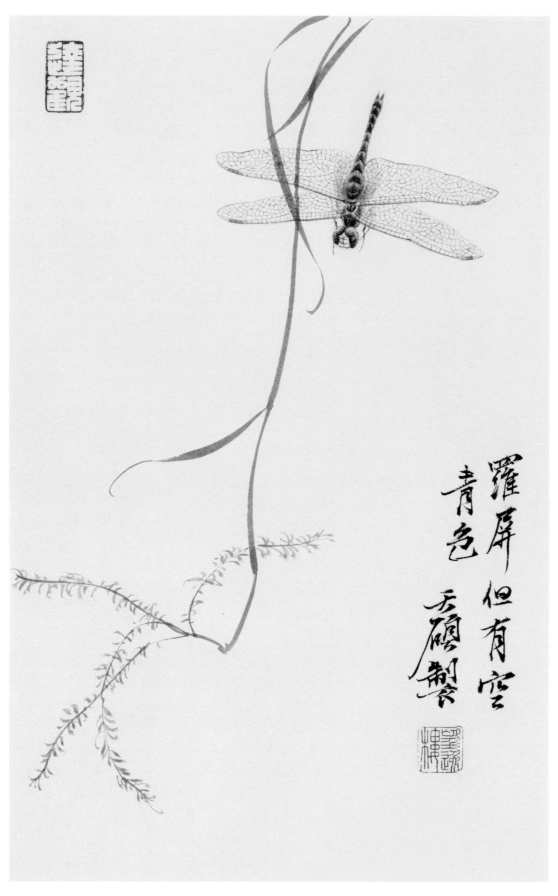

罗屏但有空青色　28cm×18cm

意境要义：简约的画面无需过多笔墨，草虫灵巧而跃动，仿有微风从画中拂过。

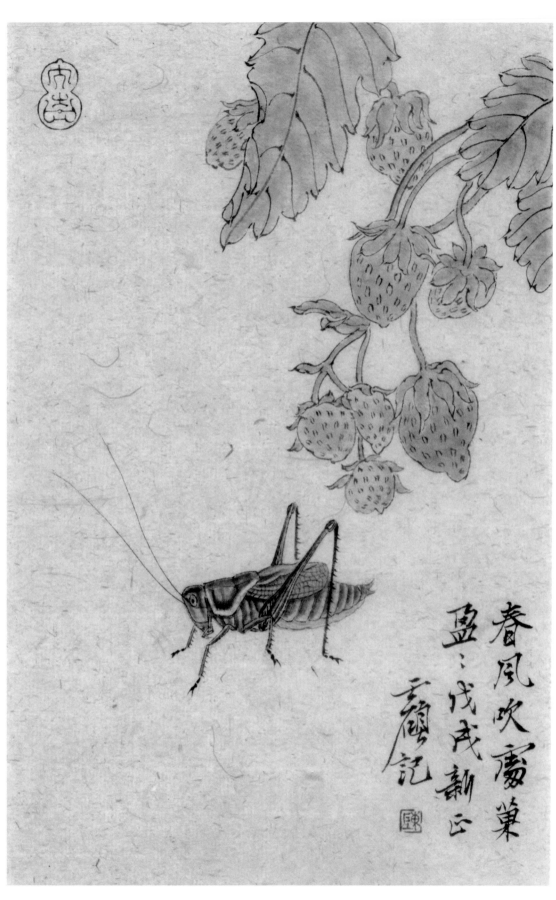

春风吹处果盈盈　28cm×18cm

意境要义：采撷的画面元素在工笔色墨中各有生活情趣，自然天成才是主题。

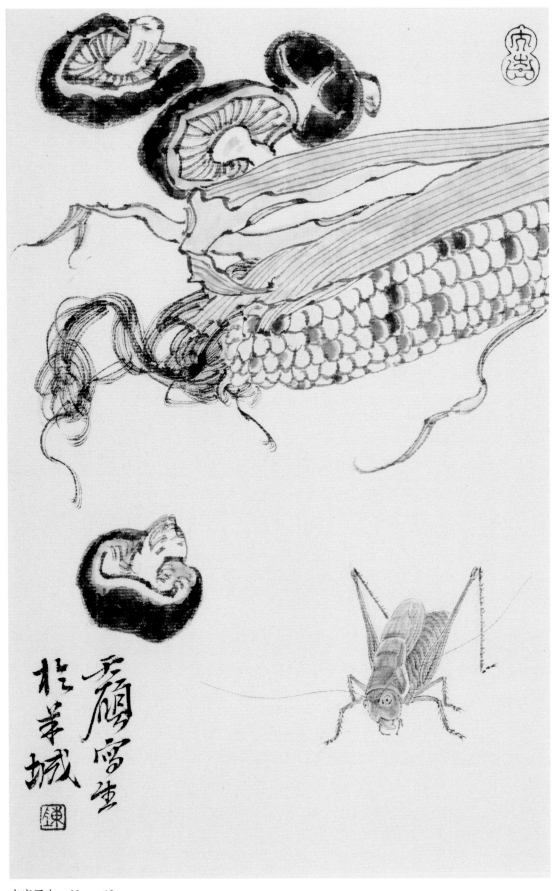

农家写生　28cm×18cm

意境要义：笔触在粗放与精细中形成反差的意趣，适于写意结合工笔来表现。

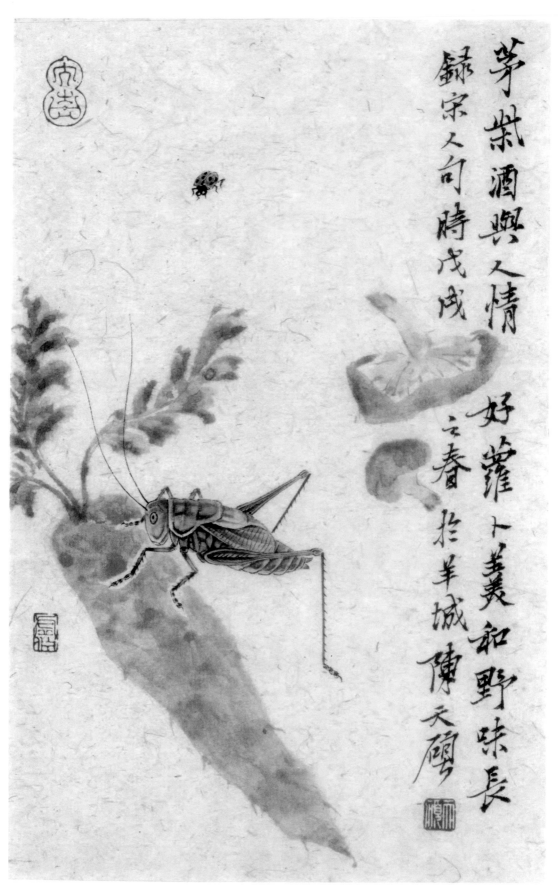

野味　28cm × 18cm

意境要义：草虫设色自然，虚实主次、大小形成对比，工笔与写意之境合一。

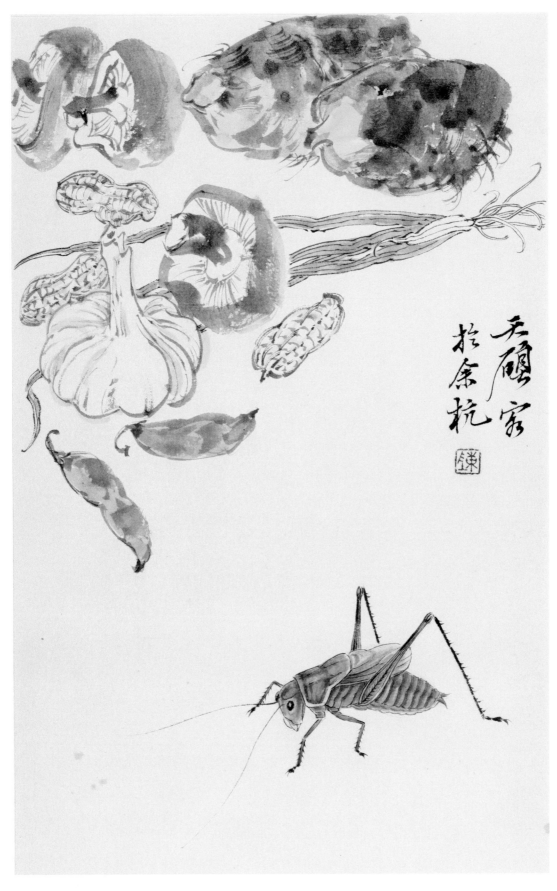

农厨风味　28cm×18cm

意境要义：农家风味处理较为自然写意，突出草虫主体的工细与生动。

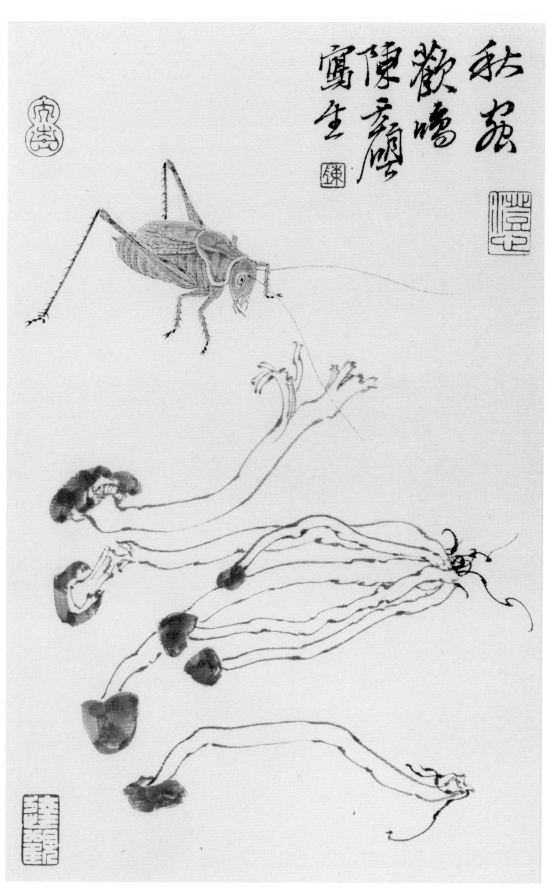

秋虫欢鸣　　28cm×18cm

意境要义：在自由的构图中穿插组合，草虫作为画面的主体更显灵动。

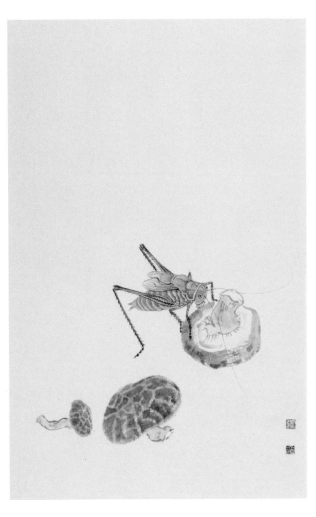

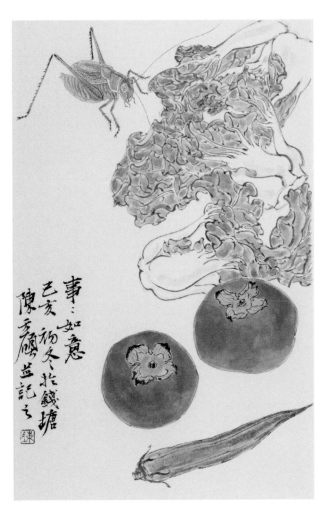

冬菇、蝈蝈　28cm×18cm

事事如意　28cm×18cm

意境要义：画面的空灵与饱满为不同的构图形制，处理上穿插得致，烘托出草虫真实生动的一面。

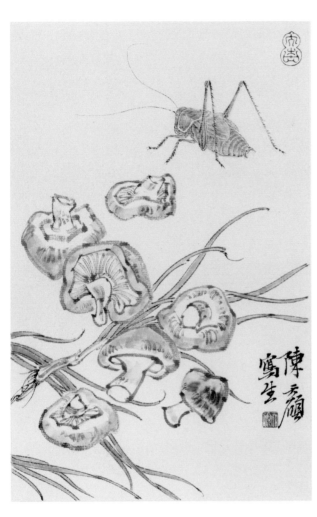

蝈蝈写生　　28cm×18cm

蝗虫写生　　28cm×18cm

意境要义：画面元素丰富中有穿插与变化，墨彩之间的协调与对比增加了。

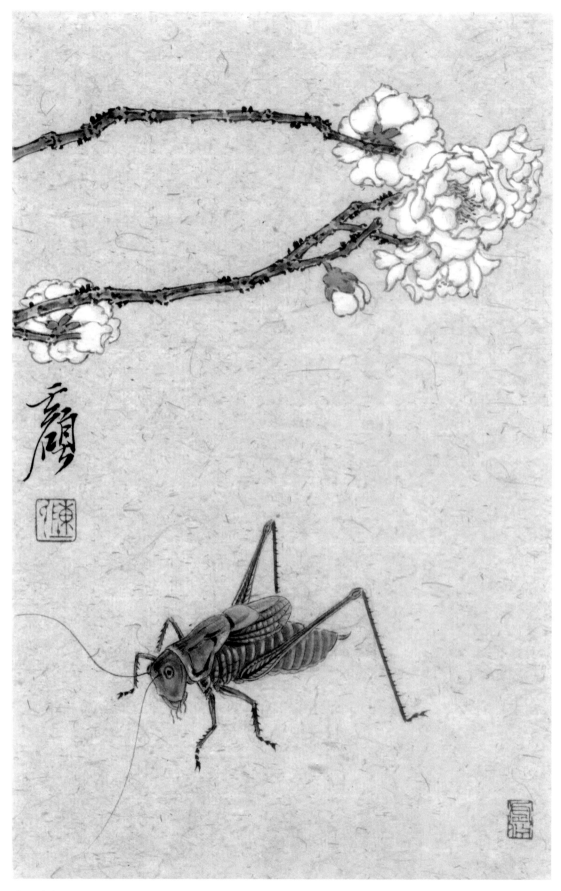

花开时节　28cm×18cm

意境要义：花枝别开一束，草虫花下闲趣，在对应中形成不同的画面关系。

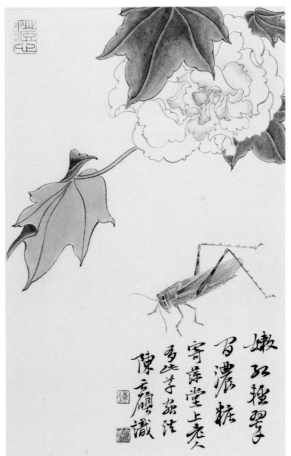

左上图：茶花、蝈蝈　28cm×18cm

右上图：嫩红轻翠间浓妆　28cm×18cm

意境要义：草虫主体可依据
不同的画面布局来设定，着
色亦照顾整体色调的协调关
系，形成点睛效果。

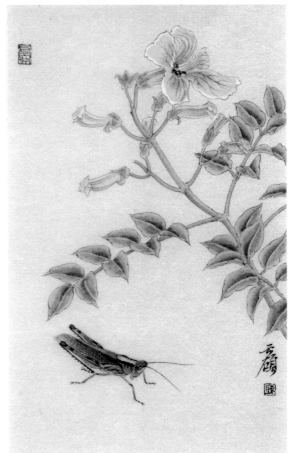

花荫

28cm×18cm

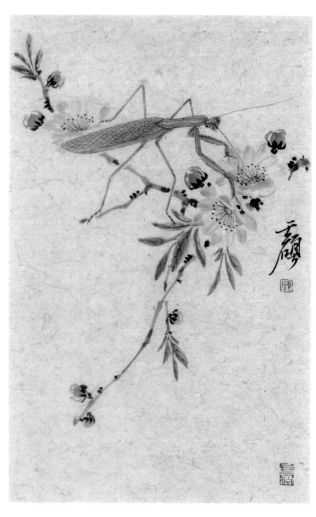

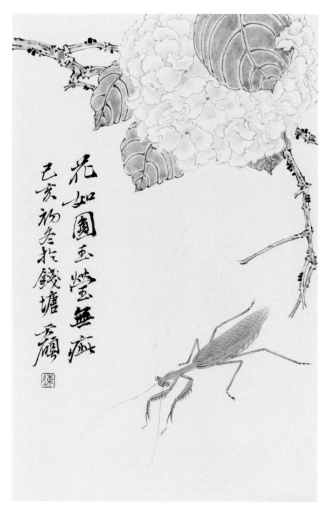

桃花、螳螂　28cm×18cm

花如圆玉莹无疵　28cm×18cm

意境要义：螳螂造型带有趣味性，可调节画面视觉，花枝之势依其动态加以烘托与呼应，让画面的主次关系合宜协调。

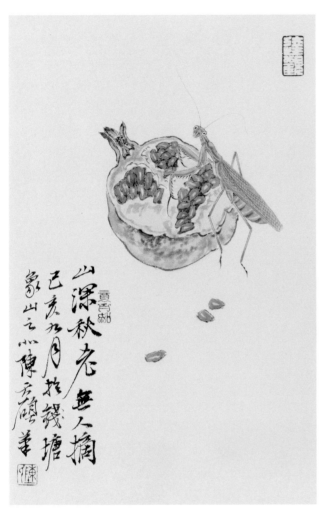

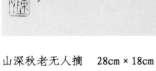

山深秋老无人摘　28cm×18cm

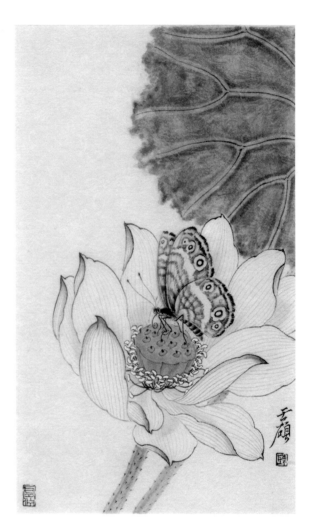

莲香　28cm×18cm

意境要义：花卉截取的画面以利于衬托出草虫之姿为宜，色彩拉开一定的反差，刻画的细节体现出自然田园的岭南风情。

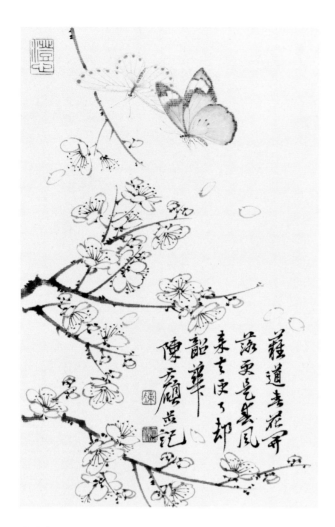

张惠言词意之五　28cm×18cm

张惠言词意之一　28cm×18cm

意境要义：蝶的姿态多变化有致，活脱生动，在画面中的物象形成平衡呼应关系，起到点睛的作用。

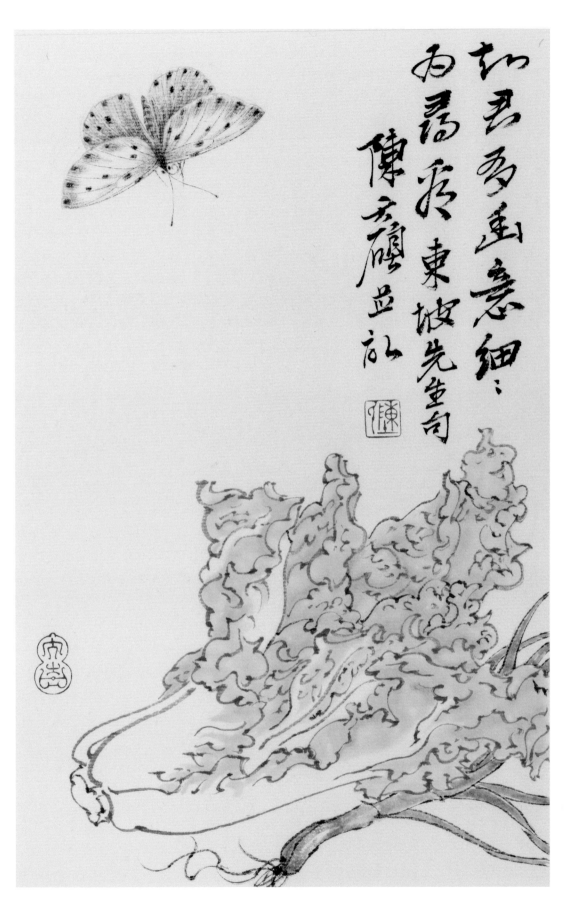

知君有幽意　28cm×18cm

意境要义：抓取蝶的生动体态，画面不同物象的形式与勾画风格整体感较强。

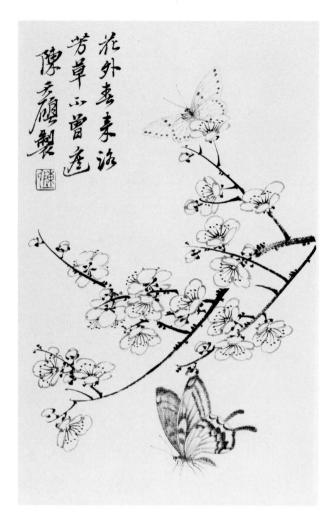

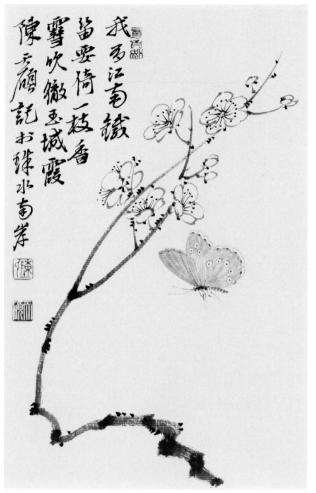

张惠言词意之六　28cm×18cm

张惠言词意之二　28cm×18cm

意境要义：蝶或淡雅或炫彩或清简，与梅的古意、横斜姿态互为意趣，各有不同的画面效果。

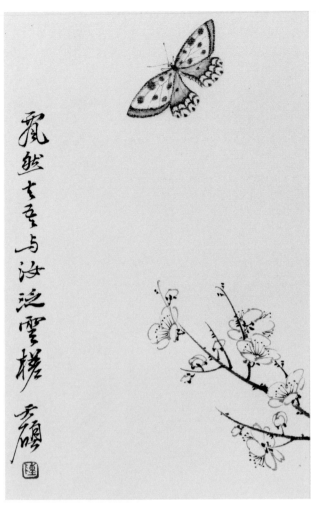

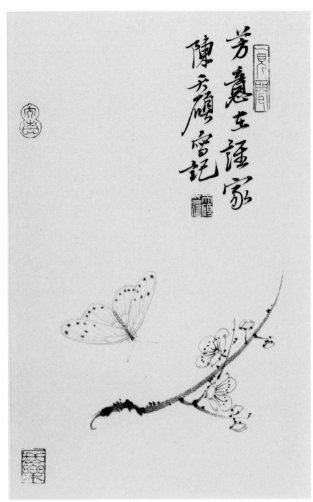

张惠言词意之三　28cm×18cm

张惠言词意之四　28cm×18cm

意境要义：蝶成为导引视觉的审美焦点，尽显梅姿的清简之美。

寒玉簪秋水　27cm×24cm

意境要义：重彩工笔的描绘重点是呈现色彩的变化层次与对比搭配，渲染合宜才能达到较为协调的视觉效果。

意境要义：物象造型主体需巧妙布局，用色彩的微妙对比与对形态转折的刻画为画面增色。

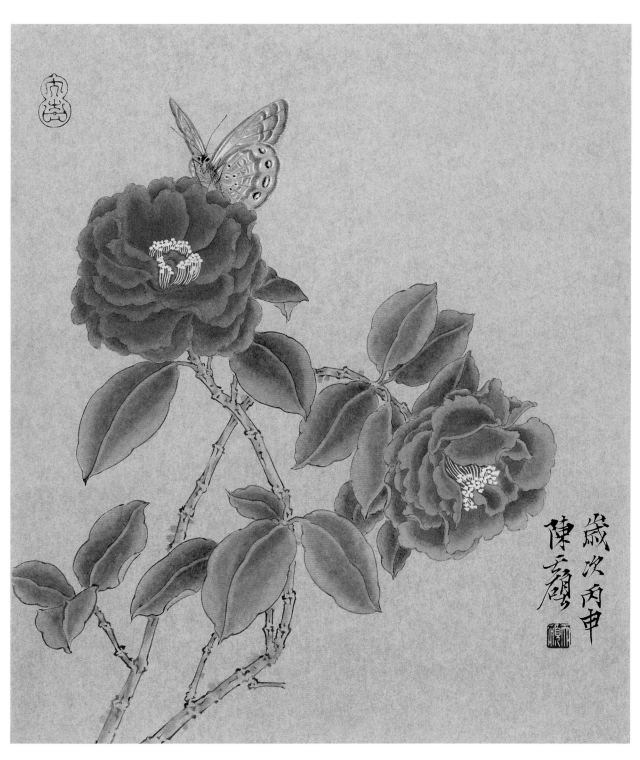

红山茶　28cm×28cm

意境要义：物象造型主体需巧妙布局，用色彩的微妙对比与对形态转折的刻画为画面增色。

记得攻读研究生学习期间，在导师方楚雄教授的鼓励和指导下，我开始了齐白石工笔草虫的临习。

一般来说，工笔是画在熟宣纸上的，而齐白石的工笔草虫是画在生宣纸上的，对勾线轻重和水分的把控显得尤为重要。行笔太快，则线条显浮，形体不准；若行笔太慢，则会积墨渗成点。刚开始的时候困难重重，经过一段时间大量的练习后，我终于能较好地掌握在生宣纸作工笔草虫的技巧。研究生毕业后，在教学岗位上工作，每年都有指导学生临摹宋人工笔和明清写意花鸟的教学内容，这使我时时关注着传统的绘画，体会到古人画草虫注重对用笔的体现和造型中的意味。在教学中的反复示范实践，也促使我对工笔及写意草虫的各种技法运用更为熟练。

在当下的网络时代，收集素材比以往方便太多了，很多高清的草虫摄影图片在网上随手可寻，各种动态及细节更容易捕捉到位。但要画好国画草虫，还是要在传统的经典中找到国画的表现规律，再结合自然，形成自己的风格。正如唐代画家张璪说的："外师造化，中得心源。"